LA SUPPRESSION DU PARADOXE DE LA PAUVRETÉ AU SEIN DE L'ABONDANCE

La loi du zéro profit

Par

Moe Messavussu
A.A.S, Kennedy King College, 2010
B.A., Chicago State University, 2014

THÈSE

Soumis dans le respect partiel des exigences du diplôme de Maîtrise en Beaux-Arts en Indépendant film et l'imagerie numérique

Governors State University
University Park, IL 60484

2018

À mes enfants
Sylvie, Emilie, Charbel et Joséphine

LA SUPPRESSION DU PARADOXE DE LA PAUVRETÉ AU SEIN DE L'ABONDANCE

La loi du zéro profit

TOUS LES DROITS DE TRADUCTION ET DE REPRODUCTION RESERVÉS POUR TOUS LES PAYS

ISBN: 9781089797586
Mentions légales:
Publié de manière indépendante

TABLE DES MATIÈRES

CHAPITRE 1 : INTRODUCTION… ……………….11
CHAPITRE 2 : Adam Smith et l'économie
 politique classique………. ……….14
CHAPITRE 3 : David Ricardo et les autres
 formateurs de l'École
 économique classique……………..17
CHAPITRE 4 : John Maynard Keynes et le
 kénésianisme… ………………….22
CHAPITRE 5 : L'école économique
 néo-classique …………...............24
CHAPITRE 6 : Karl Marx et la critique de
 l'économie politique… ……………..27
CHAPITRE 7 : La Loi du zero profit ……………...30
CHAPITRE 8 : CONCLUSION.. ……… ………39
POSTSCRIPT: La suppression du paradoxe
 de la pauvreté au sein de
 l'abondance…………………..…..41

LISTE DES FIGURES

Figure 1. Un "sans-domicile" endormi sur le banc de l'arrêt de bus devant la banque PNC, photographié par Moe Messavussu, Décembre 2017.
Figure 2. Un sans-abri qui dort au bord d'une rue. Photographe inconnu.
Figure 3. Un sans-abri endormi sous un pont. Photographe inconnu.
Figure 4. Un sans-abri mendiant de l'aide dans la traversée piétonne de la rue. Photographe inconnu.
Figure 5. Un jeune sans-abri qui dort au bord d'une allée piétonne. Photographe inconnu.
Figure 6. Sans-abris occupant un côté d'une passerelle piétonne sous un pont. Photographe inconnu.
Figure 7. Sans-abris occupant un espace vacant sous un pont. Photographe inconnu.
Figure 8. Un jeune sans-abri dormant sous des cocotiers au bord d'une plage. Photographe inconnu.
Figure 9. Un jeune sans-abri qui dort au bord d'une allée piétonne. Photographe inconnu.
Figure 10. Un sans-abri assis au bord d'une allée piétonne. Photographe inconnu.
Figure 11. Un sans-abri qui dort dans une allée piétonne. Photographe inconnu.

Figure 12. Un sans-abri qui dort au bord d'une allée piétonne.
 Photographe inconnu.
Figure 13. Famille de sans-abris au bord d'une allée piétonne.
 Photographe inconnu.
Figure14. Un jeune sans-abri dormant au bord d'une allée piétonne.
 Photographe inconnu.
Figure15. Un sans-abri dormant au bord d'une allée piétonne.
 Photographe inconnu.
Figure 16. Un sans-abri avec son chien dormant au bord d'une allée piétonne.
 Photographe inconnu.
Figure 17. Un jeune sans-abri qui dort au bord d'une allée piétonne.
 Photographe inconnu.
Figure 18. Un sans-abri avec son chien dormant au bord d'une allée piétonne.
 Photographe inconnu.
Figure 19. Femme sans-abri occupant le bord d'une allée piétonne.
 Photographe inconnu.
Figure 20. Personnes sans-abris occupant un espace sous un pont.
 Photographe inconnu.
Figure 21. Personne sans-abris occupant un espace sous un pont.
 Photographe inconnu.
Figure 22. Personne sans-abris occupant un espace à côté d'une autoroute.
. Photographe inconnu.
Figure 23. Maison d'un sans-abri.
 Photographe inconnu.

Figure 24. Maison d'un couple de sans-abris.
 Photographe inconnu.
Figure 25. Une femme sans-abri.
 Photographe inconnu.
Figure 26. Une femme sans-abri debout sur le bord d'une allée piétonne.
 Photographe inconnu.
Figure 27. Une femme sans-abri, dormant au bord d'une allée piétonne.
 Photographe inconnu.
Figure 28. Un sans-abri assis au bord d'une allée piétonne.
 Photographe inconnu.
Figure 29. Un sans-abri avec son chien, dormant au bord d'une allée piétonne.
 Photographe inconnu.
Figure 30. Personnes sans-abri dormant sur les bords d'une allée piétonne.
 Photographe inconnu.
Figure 31. Maisons de sans-abris sous un pont.
 Photographe inconnu.
Figure 32. Maisons de sans-abris sous un pont.
 Photographe inconnu.
Figure 33. Maisons de sans-abris situées à côté d'un pont.
 Photographe inconnu.
Figure 34. Un sans-abri assis au bord d'une allée piétonne.
 Photographe inconnu.
Figure 35. Un sans-abri assi au bord d'une allée piétonne.
 Photographe inconnu.

Figure 36. Un jeune sans-domicile enjambant le bord le bord d'une allée piétonne.
 Photographe inconnu.
Figure 37. Un sans-abri dormant au bord d'une allée piétonne.
 Photographe inconnu.
Figure 38. Un couple de sans-abris dormant sur le bord d'une allée piétonne.
 Photographe inconnu.
Figure 39. Un jeune sans-abri assis au bord d'une allée piétonne.
 Photographe inconnu.
Figure 40. Un couple de sans-abris dormant sur les bords du trottoir.
 Photographe inconnu.
Figure 41. Un jeune sans-abri se reposant sur les bords du trottoir.
 Photographe inconnu.
Figure 42. Le désespoir des pauvres.
 Prise par Moe Messavussu.
 November 2017.

ABSTRACT

Le problème des sans-abri résume à la perfection le paradoxe de l'extrême pauvreté au sein de l'abondance matérielle qui confirme l'état de développement industriel élevé des États-Unis d'Amérique. Mais cet état de pauvreté choquante doit être purement et simplement maîtrisé afin de célébrer la glorieuse civilisation humaine.

Je crois que la mise en œuvre de toutes les réformes préconisées par la «loi du zéro profit», à savoir, l'institution progressive de l'assurance maladie gratuite pour tous les citoyens américains et assimilés, l'institutionnalisation peu à peu de l'assurance chômage perpétuelle et l'abolition progressive du travail dégradant l'être humain, éliminera la détresse actuelle des travailleurs américains et ouvrira la voie à la réalisation du paradis terrestre rêvé par chaque être humain pour chaque être humain.

MOTS CLÉS

Profit: Selon la majorité des économistes, la rémunération du travail (salaire) est inférieure à la valeur qu'il permet de produire. Ainsi, le capitaliste ou le propriétaire du capital s'approprie une partie du travail. Appelé PROFIT

CHAPTER 1: INTRODUCTION

«Depuis l'époque d'Adam Smith, généralement considérée comme le père de l'économie politique, les États sont animés par un concept totalement inédit concernant la richesse nationale, à savoir que celle-ci découle du travail de ses compatriotes et non de l'or. En effet, au 18ème siècle, les nations-États absolutistes ont été émues par la volonté de s'approprier les réserves mondiales de métaux précieux et d'accroître leur propre richesse." C'est la raison pour laquelle nous pouvons affirmer que tous les travailleurs américains produisent la richesse nationale américaine. Mais là où réside le problème, est ce qui suit : est-ce que le gouvernement américain a le droit d'abandonner une partie des travailleurs américains qui en viennent à perdre leur travail et, par conséquent, leur gagne-pain et moyens de subsistance, devenir des personnes sans abri? Ou bien, faut-il prendre les mesures nécessaires pour créer une caisse d'allocations chômage perpétuelles afin de garantir un salaire minimum vital aux travailleurs susmentionnés? (Messavussu, Moe 2012).
 Nous définissons la «loi du zéro profit », présentée comme une pure création intellectuelle de l'auteur de la présente thèse pour la maîtrise en beaux-arts de l'université d'État des gouverneurs (Governors State University), en tant que le moyen absolument pacifique de résoudre le problème de l'incroyable pauvreté dans l'abondance matérielle de la

société industrialisée moderne la plus avancée au monde, à savoir les États-Unis d'Amérique. Pour étudier la «loi du zéro profit » d'un point de vue scientifique, nous prenons comme espace d'étude la ville de Chicago. Le choix de ladite localité comme espace d'étude, est purement fortuite car l'auteur de la présente thèse vit à Chicago depuis 2002, est naturalisé américain mais n'a pas les moyens financiers d'aller faire son travail scientifique et artistique dans une localité autre que sa ville de bientôt seize ans. La ville de Chicago présente en outre ces avantages énumérés: En premier lieu, l'industrialisation réalisée dans cette ville mentionnée, présente cette dernière comme un modèle parfait d'espace industrialisé. Deuxièmement, la population de Chicago représente un modèle parfait de population cosmopolite et, par conséquent, une représentation parfaite de la population américaine globale. Troisièmement, nous pouvons sans erreur généraliser les résultats obtenus ici à Chicago à l'ensemble des États-Unis.

 Dans la première partie de notre étude, nous allons examiner de manière approfondie la doctrine d'Adam Smith concernant l'économie politique et les diverses améliorations apportées à la théorie susmentionnée jusqu'à aujourd'hui, suivies de ses critiques fondamentales, dont celle de Karl Marx. Dans une deuxième partie de notre exposé, nous examinerons la loi du zéro profit, suivie de l'application inconsciente de la loi susmentionnée dans divers pays au monde, en particulier aux États-Unis sous l'administration de Barack Obama qui a tenté d'institutionnaliser une assurance maladie accessible à tous.

Dans une troisième partie de notre étude, que nous assimilons à notre conclusion, nous nous emploierons à démontrer le non-sens d'un gouvernement d'État, qui tend à mépriser et à jeter aux orties la loi providentielle susmentionnée.

CHAPTER 2: Adam Smith et l'économie politique classique

Le livre d'Adam Smith intitulé «Enquête sur la nature et les causes de la richesse des nations» est généralement reconnu comme le premier traité moderne d'économie politique. Cet ouvrage classique établit une étape pragmatique et cohérente de l'histoire de l'économie. Mais avant d'aller plus loin, qui est Adam Smith? Adam Smith est né le 5 juin 1723 à Kirkcaldy, en Écosse. Son père était un juriste. Francis Hutcheson, dont l'éducation est inspirée à l'époque par les théories de John Locke et de David Hume, introduit Smith à la philosophie morale. Après avoir étudié et enseigné à Oxford et à Glasgow, Smith est nommé professeur de logique à l'université de Glasgow en 1751, puis professeur de philosophie morale l'année suivante. Durant cette période, il est en contact étroit avec David Hume, dont les thèses éthiques et économiques l'influencent considérablement. En 1763, il quitte Glasgow pour entamer un voyage académique de deux ans qui le mène en France et en Suisse, en tant que tuteur privé d'un jeune duc. C'est de ces rencontres avec les physiocrates français Turgot et Quesnay que Smith développe le thème de son ouvrage intitulé «Enquête sur la nature et les causes de la richesse des nations», qu'il ne peut terminer et publier qu'en 1776. En 1779, Smith est nommé capitaine de police aux douanes à Edimbourg, où il vit

jusqu'à sa mort, le 17 juillet 1790. Pour Adam Smith, «l'économie politique, considérée comme une branche de la science de l'homme d'État, suggère de fournir un revenu abondant au peuple et au souverain (Smith, Adam 1776). Très tôt, la doctrine du «let make», qui exige la libre circulation des biens et des personnes, s'exprime en tant que l'initiative individuelle libre. Smith va ensuite théoriser sur les conditions de la régulation par le marché du capitalisme naissant. Dès lors, Smith se pose la question: comment mener la nation au plus haut niveau de richesse?Parce que ce dernier est défini comme la production annuelle obtenue grâce au travail, l'enrichissement de la nation repose sur l'augmentation de la quantité de travail et l'amélioration de sa productivité.L'analyse de Smith est dédiée aux conditions d'amélioration de la productivité du travail: celles-ci s'appuient sur l'expansion de l'échange ambulant qui permet la division du travail, la spécialisation des tâches; ainsi, le pouvoir productif du travail augmente." Selon Adam Smith, avant lui, la richesse était essentiellement définie de deux manières: pour les mercantilistes, la richesse est définie par la propriété des métaux et des pierres précieuses, car ce sont eux qui permettent de financer les guerres, ce sont eux qui ont valeur durable dans le temps et reconnue partout. C'est une richesse princière essentielle. Pour les physiocrates, la production agricole est la seule source de richesse, d'autres activités étant uniquement consacrées à la transformation de cette première richesse (Smith, Adam 1776).Puis vint Adam Smith pour qui la richesse des nations est l'ensemble des produits qui vivent la vie de toute une nation,

c'est-à-dire toutes les classes de la société et leurs consommations. L'or et la monnaie n'établissent donc plus la richesse, puisqu'ils n'ont par eux-mêmes d'autre utilité que celle de l'intermédiaire de l'échange. La plupart des économistes considèrent Adam Smith comme «le père de l'économie politique", par conséquent le «père de l'école classique». «Pour l'école classique, s'il existe une période de crise, les salaires, ainsi que les prix, s'adaptent aux fluctuations de l'offre et de la demande de produits économiques. Le marché absorbe ces chocs et le chômage n'est donc pas important car c'est une variable d'ajustement. " (Smith, Adam 1776).

CHAPTER 3: David Ricardo et les autres formateurs de l'école économique classique

Les autres figures de l'école classique, à savoir Ricardo David, Mill James Stuart, Malthus Thomas Robert et Say John-Baptist ont systématisé la théorie d'Adam Smith, qui est devenue une orthodoxie économique vers 1815-1848. "The main axes of the political economy are so given as followed: The law of the automatic regulating invisible hand of the economy of Adam Smith, the law of the population of Thomas Robert Malthus, la théorie des rendements décroissants de David Ricardo, la théorie du travail de valeur de Ricardo, la loi de John-Baptist Say, qui dans sa version forte conduit aux principes de la monnaie qui ne peuvent pas créer d'activité, et la théorie des avantages comparatifs, complétée par John Stuart Mill qui introduit la demande mutuelle ».

Pour Smith, le motif égoïste qui amène chaque individu à améliorer sa situation économique engendre ainsi au niveau national des effets bénéfiques en réalisant l'intérêt général comme si les individus étaient conduits à leur insu par une main invisible, véritable mécanisme d'autorégulation du marché qui permet, grâce à la concurrence, une utilisation optimale des ressources productives. À cet égard, il convient de ne pas introduire l'État au niveau économique afin de ne pas perturber cet ordre naturel spontané fondé sur l'intérêt personnel de chaque individu (Smith, Adam 1776).

Dans son livre «Essai sur les principes de la

population», la principale préoccupation de Malthus reste l'augmentation problématique de la population. Pour lui, le taux de natalité est tel que le nombre d'êtres humains tend à progresser plus rapidement que la quantité de nourriture.Cette règle, valable pour tous les êtres humains, devait inciter à une limitation volontaire des naissances, principalement par le recul de l'âge dans le mariage et l'abstinence sexuelle. A défaut, c'est l'insuffisance de nourriture qui éliminera les êtres humains en excès (Malthus, Thomas Robert 1798). Les dites politiques «malthusiennes» ont toutefois été organisées dans certains pays comme l'Inde et la Chine, dans le but de maîtriser la croissance démographique.

 Le concept de rendements décroissants est appliqué à l'agriculture dans le livre de Ricardo David intitulé Principes d'économie politique et de fiscalité. Selon cet auteur, plus les terres exploitées pour faire face à l'augmentation de la population seront nombreuses, moins elles seront fertiles et les rendements diminueront. L'exploitation des ressources est donc rentable pour un petit nombre de personnes mais lorsque la population augmente et nécessite l'exploitation des autres ressources, celles-ci sont moins productives. Cette théorie rejoint celle de Thomas Robert Malthus, qui soutient que l'augmentation de la population engendre la réduction des ressources disponibles. «Un exemple de rendement décroissant est l'exploitation des gisements de pétro-le. L'exploitation susmentionnée diminue en effet car les coûts d'exploitation étaient faibles lorsque les gisements étaient proches de la surface du sol. Mais plus les ressources pétrolières diminuent en raison de la forte demande, plus les coûts d'exploitation augmen-

tent et ne sont donc pas plus rentables ». Selon Ricardo, «la croissance de la population entraîne la réduction des ressources et va à l'encontre de la productivité. Il est donc essentiel de privilégier le progrès technique, ce qui permet d'accroître les gains d'efficacité en fonction des demandes, mais aussi de se spécialiser dans un secteur d'activité où nous sommes les plus productifs." «La deuxième contribution de Ricardo à l'école classique d'économie politique est la valeur travail. David Ricardo rejoint la théorie de la valeur d'Adam Smith en acceptant l'idée qu'il existe deux types de valeur: la valeur d'usage et la valeur d'échange. Mais leur raisonnement diffère quant à l'établissement de la valeur d'échange du bien produit. Pour Ricardo, toute marchandise est produite par la combinaison d'un travail direct (celui des employés) et d'un travail indirect (contenu dans les installations, les machines, etc.). Ainsi, la valeur d'échange de tout bien est la quantité de travail qui y est incorporée (Ricardo David, 1817).

Il faut distinguer chez Jean Baptist Say trois propositions: «Le premier est que la monnaie est économiquement neutre, c'est-à-dire qu'il s'agit d'un bien qui ne peut pas être recherché, mais uniquement dans le but d'acheter d'autres propriétés. Le second est le postulat que l'offre crée sa propre demande. Chacun de nous ne peut pas acheter les produits autrement qu'avec ses propres produits, car la valeur que nous pouvons acheter est égale à la valeur que nous pouvons produire, les hommes achèteront surtout lorsqu'ils produiront plus. Si certains biens ne sont pas vendus, c'est parce que d'autres ne sont pas produits. C'est seule la production qui ouvre des

débouchés aux produits. Ainsi, le niveau de l'activité économique sur l'offre de produits, qui doit être librement proposé aux consommateurs. Et la troisième idée de Say est que la production crée les revenus. Tout acte de production est à la fois une distribution de revenus et augmente le pouvoir d'achat de son auteur »(Say Jean Baptiste 1972 Chapitres 15,16).

Quant à la théorie des avantages comparatifs, complétée par John Stuart Mill qui introduit la demande mutuelle, le problème est exprimé en ces termes. «La coopération et la spécialisation de deux pays dans la production où ils ont un avantage comparatif augmentent la richesse mondiale, mais comment cet excédent de richesse sera-t-il partagé? On peut répondre à cette question en s'interrogeant sur le prix relatif des produits, c'est-à-dire sur leur nombre, et de manière symétrique». John Stuart Mill résout la question dans ses Principes d'économie politique de 1848. Il y montre que la détermination du prix international des produits répond aux principes de l'offre et de la demande. En effet, «pour chaque prix relatif possible, le premier pays voudra exporter une certaine quantité du produit A et importer une certaine quantité du produit B. Le deuxième pays adoptera une attitude symétrique en exportant le bien B et en important le bien A. Pourtant, il semble improbable que les quantités demandées offertes soient similaires.En fait, il ne devrait pas exister, en principe, qu'un prix relatif pour lequel l'offre et la demande deviennent égaux, c'est alors le prix relatif constaté et déterminé par le marché. Ce prix détermine également les quantités échangées ». John Stuart Mill a donc fait de la théorie de l'avantage comparatif un élément central de la théorie classique. Il a écrit:

"Pour que l'importation d'un produit soit plus avantageuse que sa production, il n'est pas nécessaire que le pays étranger soit capable de le produire avec moins de travail et de capital que nous. Nous pourrions même avoir un avantage dans sa production: mais si nous organisons de telles circonstances favorables, nous avons déjà un avantage plus important dans la production d'un autre produit demandé par le pays étranger, nous pourrions obtenir un rendement plus important sur notre travail et sur notre capital en les utilisant non pas pour la production de l'article pour lequel notre avantage est moindre, mais en les dédiant entièrement à la production de celui pour lequel notre avantage est le plus grand et en l'offrant au pays étranger en échange de l'autre. Ce n'est pas une différence de coûts de production absolus, qui détermine l'échange, mais la différence de coûts relatifs ». (Mill, John Stuart. 1848).

CHAPTER 4: John Maynard Keynes et le keynésianisme

La critique fondamentale de la théorie classique vient de Keynes John Maynard. Pour Keynes, «une économie vivante est une économie qui consomme. La croissance suit un chemin sinueux. En effet, il y a les périodes d'expansion où la croissance est présente, le chômage est alors faible et les individus peuvent consommer et tirer parti des fruits de leur travail.Mais il y a aussi des périodes de repli de l'économie, qui entraînent une réduction de la consommation, entraînant ainsi une explosion massive du chômage. Cette période de cycle de croissance et non de croissance s'appelle le cycle de l'entreprise. Pour Keynes, « la demande économique mondiale est l'élément fondateur du cycle économique. »
En effet, en temps de crise, la demande mondiale diminue, ce qui provoque un ralentissement de l'économie en général et augmente donc cette période de crise ». «Keynes développe l'idée selon laquelle la demande agrégée doit être dirigée de manière à inverser la demande qualifiée de la crise et à nettoyer en même temps l'instabilité du capitalisme. Et ce rôle de soutien dans l'économie revient à l'Etat qui garantit la santé économique du pays ». En résumé, «le keynésianisme est organisé autour de six axes : en premier lieu, la demande globale ne suit pas une règle particulière, deuxièmement, la réduction de la

consommation a principalement un impact sur la production etsur le chômage, troisièmement, les prix et les salaires ne réagissent que lentement aux variations générales de l'offre et de la demande, quatrièmement, il n'y a pas de niveau de chômage parfait parce qu'il est trop dépendant de la situation économique, cinquièmement, l'application de la politique de stabilisation peut être nécessaire, et sixièmement, de manière générale, il vaut mieux soutenir l'emploi que de lutter contre l'inflation (Keynes, John Maynard, 1936).

CHAPTER 5: L'école économique néo-classique

Dans les efforts pour restaurer à tout prix le capitalisme après ses lourdes crises passées, vient l'école néo-classique, puis récemment l'école autrichienne. «Milton Friedman a inauguré une pensée économique d'inspiration libérale à laquelle les prescriptions s'opposent frontalement à celle du keynésianisme. En réponse à la fonction de la consommation keynésienne, il a développé la théorie du revenu permanent. Dans sa forme la plus simple, la théorie exprime que les choix faits par les consommateurs sont dictés non par leur revenu effectif actuel, mais par leur estimation du revenu à long terme, qui intègre le revenu passé, présent et à venir. La différence entre le revenu permanent et le revenu actuel est appelée revenu de passage. En même temps, Friedman introduit dans l'économie la notion de revenu permanent et de consommation ». Mais, pour l'école néo-classique, le plus grand représentant est Paul Samuelson. Pour lui, «l'Etat doit intervenir dans l'économie au moment où l'économie se redresse. Pour eux, à court terme, les marchés ne parviennent pas toujours à se stabiliser à cause des imperfections des systèmes économiques ainsi que des salaires élevés ou de l'influence que des monopoles ont sur la concurrence. Dans ce cas, les gouvernements doivent dépenser plus pour stabiliser l'économie et faire sortir la croissance. Quand la croissance est revenue, les

marchés se réglementent de même et la main invisible du marché fonctionne à nouveau merveilleusement. " «La synthèse néo-classique est donc amicale avec Keynes à court terme. Ils constatent tous les deux qu'une intervention de l'État est nécessaire en temps de crise. Cependant, leurs opinions diffèrent sur le long terme. Pour le néoclassique, les marchés doivent être libres et se trouver eux-mêmes leurs points d'équilibre en période normale.

Quant à l'école autrichienne dont le père est Friedrich Von Hayek, «le marché est la rencontre des préférences individuelles. Seuls les particuliers peuvent déterminer la valeur des biens économiques et seul le marché peut coordonner les préférences de chaque individu. Pour l'école autrichienne, le socialisme supprime le calcul rationnel et subjectif que chaque individu fait à partir de la valeur du bien économique et dans ceci, est inférieur au libéralisme. Seuls les particuliers peuvent déterminer la valeur des biens économiques et seul le marché peut coordonner les préférences de chaque individu. Pour l'école autrichienne, le socialisme supprime le calcul rationnel et subjectif que chaque individu fait à partir de la valeur du bien économique et dans ceci est inférieur au libéralisme.Les prix jouent alors un rôle considérable car ils sont les miroirs de l'économie. Pour l'école autrichienne, dans le socialisme, l'État fixe les prix mais, ne connaissant qu'une partie des préférences des consommateurs et des spécificités des marchés, il ne réussit donc pas et fausse le

marché." Ce courant de pensée est resté marginal jusqu'en 1980, lorsque Ronald Reagan et Margaret Thatcher s'en sont inspirés pour leur politique. Ils étaient dédaigneux de l'interventionnisme de l'État et préconisaient un libéralisme aggravé.Cet ultra-libéralisme peut amener à se demander si, prétendre qu'une société ne peut fonctionner correctement que sans aucune décision de l'État, n'est pas un peu extrême? »Mais la condamnation absolue du capitalisme est venue de Karl Heinrich Marx.

CHAPTER 6: Karl Marx et la critique de l'économie politique

Pour Marx, l'exploitation est présente en raison du profit à forte intensité de capital, qui impose le profit. Marx, pour expliquer le marché, en déduit que chaque bien a deux valeurs finales: Le premier est la valeur d'utilisation, qui correspond à la valeur d'utilité du produit, c'est l'utilisation que nous faisons de ce bien. La seconde est la valeur d'échange, qui correspond à la valeur monétaire du bien. Marx applique cette comparaison au travail parce que, selon lui, le travail est un élément de la croissance du capitalisme. La valeur d'usage du travailleur est la capacité de produire les biens et sa valeur d'échange est le salaire qu'il reçoit en échange de ce travail. Mais, cette valeur d'usage du travailleur vient s'ajouter aux équipements de l'entreprise pour produire les biens, qui ont alors un coût supérieur à la valeur monétaire du travail. Ce déséquilibre a créé un surplus que Marx appelle l'exploitation et que l'employeur conserve comme bénéfice (Marx, Karl 1867). L'accumulation du profit permet de renforcer le capitalisme.

Avant même d'inventer le marxisme économique, Karl Marx avait dénoncé et analysé les origines du capitalisme. Ses premiers travaux sont consacrés aux origines du capitalisme, à l'aberration de la concentrationde la richesse dans un petit nombre de

mains. Marx a évoqué le fait que cette montée rapide du capitalisme pouvait donner lieu à des contradictions sur le marché et donc à une prise de contrôle des moyens de production par les travailleurs, qui peuvent alors mettre en place une économie communiste.Le communisme vient de l'idée de la lutte de classe avancée pour la première fois par Karl Marx. La lutte des classes souligne qu'une société n'est pas homogène, qu'elle se subdivise en classes et que ses individus ont des aspirations divergentes. Karl Marx montre ainsi que la lutte de classe est à la base de l'histoire de notre monde et est présente depuis la colonisation du peuple. Karl Marx révèle de cette idéologie une nouvelle classe sociale: le prolétariat, la classe sociale, qui n'a pour richesse que la force de travail.Karl Marx considère que si cette classe a des intérêts fondamentalement opposés à ceux de la bourgeoisie et qu'elle est la classe la plus nombreuse, elle est capable de transformer la société pour la rendre plus égalitaire pour tous. Si le marxisme défend si cruellement la classe ouvrière, c'est pour lutter contre l'aliénation du travail. Cette notion développée par Karl Marx est le fait que dans un système capitaliste, le travail n'est pas autre chose qu'un simple bien. Le travail étant pour le prix du temps de la vie, ce que le profit est pour le capitalisme. «Karl Marx dit à ce propos: Un homme qui n'organise aucun loisir durant toute sa vie, à l'exception des simples interruptions purement physiques pour le sommeil, les repas, etc., est monopolisé par son travail pour le capitaliste. Et n'est rien moins qu'une bête de somme. C'est une machine simple pour produire la richesse des autres,

écrasée physiquement et émoussé intellectuellement. Et pourtant, toute l'histoire moderne montre que le capital, si on ne lui met pas d'obstacle, travaille sans respect, ni pitié à abaisser toute la classe ouvrière à ce niveau de dégradation extrême. »(Marx, Karl 1859)

CHAPTER 7: La loi du zéro profit

En ce qui concerne ma position devant les travailleurs, ce qui est dit est dit: il faut sauver le capitalisme ou le libre entreprenariat en promouvant toutes les réformes sociales recommandées par la «loi du zéro profit», A savoir, l'institutionnalisation progressive de l'assurance maladie gratuite pour tous les citoyens américains et assimilés, l'institutionnalisation peu à peu de l'assurance chômage perpétuel et l'abolition progressive du travail dégradant l'être humain. L'idée principale et le bref développement de la «loi du profit nul» sont donnés par la série de raisonnements hypothétiques déductibles qui suivent. En effet, après avoir étudié toutes mes photos documentaires prises par moi-même ou par d'autres photographes (cf. fig. 1 à fig.42), sur les sans-abris vivant à Chicago et dans le reste des États-Unis d'Amérique, je fais valoir trois arguments principaux suivants: Premièrement, prenons l'assurance maladie à prix abordable des citoyens américains et des Américains assimilés. Puisque la présidence américaine actuelle ne peut pas abroger «Obama Care», examinons la prochaine étape de l'application providentielle de la «loi du zéro profit» ici aux États-Unis. Admettons que la prochaine étape de la réforme médicale américaine est la couverture de la jeunesse.Parce qu'il ne s'agit pas de gaspiller l'argent des contribuables américains, mais de consacrer la civilisation humaine [qui considère que la mort de l'être humain est un destin que Dieu peut changer en la jeunesse et en la vie éternelles],

comprenons que l'assurance maladie abordable pour tous les citoyens et assimilés, instaurée par l'administration américaine sous Barack Obama, doit inévitablement continuer à couvrir l'ensemble de la jeunesse dans la prochaine étape. Pas d' abandonnés à eux-mêmes ou jeune fille ou jeune homme sous le contrôle des parents, mais privés des moyens pour répondre à leurs besoins médicaux et pharmaceutiques. Tous ces citoyens américains et assimilés ne peuvent et ne doivent pas être abandonnés à eux-mêmes par la société américaine, ceci conformément au statut de la nation la plus évoluée au monde, attribuée collectivement aux États-Unis d'Amérique! Que ceux qui croient que l'espoir de voir enfin tous les démunis et laissés-pour-compte de la société américaine s'épanouissent grâce aux actions d'un gouvernement approprié, est un vain espoir à cause de la fuite monumentale des capitaux américains vers l'étranger et du chômage accru sur le territoire national qui s'ensuit, conçoivent désormais qu'il revient à l'ensemble de la population américaine de continuer à soutenir l'action politique inspirée par la «loi du zéro profit». Les fameux soins à prix abordables engagés ici aux États-Unis par l'administration de l'ancien président américain Barack Obama constituent donc le début de l'application de la «loi du zéro profit». Je vais plus loin pour envisager une assurance maladie purement et simplement gratuite.

 D'une part, considérons la mort de l'être humain décidée par la société dans laquelle il vit. Admettons que la mort de l'être humain survenue à la suite de la maladie, due au manque chronique d'argent pour se soigner de manière nécessaire à sa

survie, relève absolument de la responsabilité de la société susmentionnée qui a refusé la prise en charge gratuite des personnes susmentionnées. Admettons que l'instauration de l'assurance maladie gratuite pour tous les citoyens et les assimilés citoyens relève des mesures fondamentales requises pour que la société humaine puisse être honorée comme ayant atteint un niveau élevé de la construction du «bonheur humain absolu».Admettons que l'assurance maladie gratuite offerte à chaque citoyen et assimilé citoyen est un arrangement politique et social caractérisant le développement réel de tout État nation moderne et méritant.

 D'autres parts, examinons la division de la société entre riches et pauvres. Admettons que la richesse et la pauvreté sont bel et bien les deux faces de la condition sociale humaine, qui veut que les riches puissent devenir demain pauvres et vice-versa. Admettons que les facteurs naturels, qui produisent la richesse de l'être humain du point de vue économique et financier, existent indépendamment de ceux qui engendrent la pauvreté de celui-ci. Admettons que l'être humain, issu de parents riches, a naturellement toutes les chances de devenir riche par héritage. Admettons que l'être humain, issu de parents pauvres, a naturellement toutes les chances de le devenir par héritage. Admettons que les mesures sociales intelligentes ou civilisatrices qui visent à donner les mêmes chances à l'enfant né dans une famille riche et celui né dans une famille pauvre, de devenir simplement des êtres humains heureux de vivre ou dotés de tous les moyens économiques et financiers qui doivent leur assurer une existence agréable et utile, et pour la société, sont saluées par Dieu, et sont considérées

objectives et bien fondées. Admettons que l'ensemble des mesures sociales intelligentes susmentionnées qui doivent assurer, si la nature le permet, une existence aussi agréable qu'utile pour l'enfant né dans la pauvreté et celui né dans la richesse, est résumé par l'école et l'enseignement universitaire gratuits, et entre autres l'assurance maladie gratuite.

Il en résulte le raisonnement suivant:

En premier lieu, le droit aux soins gratuits qu'exige un enfant issu de parents pauvres et incapables sur le plan économique et financier, d'assumer la santé de leur progéniture, et même leur propre santé, incombe absolument à Dieu le Tout-Puissant qui délègue le pouvoir susmentionné à maintenir la population du pays concerné en bonne santé au gouvernement élu démocratiquement.

En second lieu, la société qui rompt l'obligation d'assurer le libre accès des soins de santé à tous les citoyens et assimilés devient de ce fait coupable d'un crime contre l'humanité aux yeux de Dieu et perd sa grâce de pays béni ou prospère .

Troisièmement, tout le pouvoir de décision concernant l'avenir de l'ensemble de l'humanité, qui appartient aux États-Unis d'Amérique aujourd'hui, est le résultat des bonnes mesures historiques que ce pays a dû prendre depuis l'abolition de l'esclavage jusqu'à l'élection du président des États-Unis d'Amérique Barack Obama.

En quatrième lieu, le libre accès aux soins médicaux et pharmaceutiques des Americains du troisième âge établi par l'administration d'Obama, doit devenir le point de départ de l'application de la « loi du zéro profit » à l'égard de la société américaine qui devint heureusement l'initiateur d'un nouvel ordre

universel souhaité par le genre humain.

Cinquièmement, toutes les mesures visant à mettre en place un système de soins de santé gratuit et permanent pour tous les citoyens et assimilés honorent les États-Unis d'Amérique en tant qu'État Nation béni de Dieu.

En sixième lieu, tous les pays, qui ont ouvert la voie à cet heureux état de choses pour l'humanité, reçoivent également le respect de l'humanité tout entière.

Septièmement, le sort qui caractérise les pays où les habitants doivent se battre pour obtenir l'argent nécessaire aux soins médicaux les plus rudimentaires est une affaire que je condamne comme une malédiction.

Huitièmement, il reste donc normal que l'ensemble des décisions politiques ordonnant l'institutionnalisation progressive et saine de la gratuité des soins de santé pour tous les citoyens et assimilés, reçoive l'approbation de Dieu qui proclame le principe susmentionné de la gratuité des soins médicaux et pharmaceutiques en usage dans une société donnée, un haut fait de la civilisation humaine.

Prenons maintenant l'institutionnalisation de l'assurance chômage perpétuelle : Considérons la pauvreté humaine. Admettons que la pauvreté humaine est donnée comme le refus de la société humaine d'obtenir pour tous le salaire minimum vital qui leur permettra de vivre normalement, même si ceux et celles-ci vivent en permanence dans lala société susmentionnée, sont au chômage, sont sous-employée, n'ont jamais eu la possibilité de travailler pendant leur existence , ou sont des personnes handicapées de

manière temporaire ou définitive, de manière acquise ou héréditaire. Admettons que le droit économique qui régit toute société humaine actuelle et qui veut que le profit soit le motif de l'investissement ou du travail de l'entrepreneur commande exactement la pauvreté humaine susmentionnée [en ce sens que la création d'un fonds d'allocation de chômage perpétuelle pour tous individus vivant en permanence dans la société susmentionnée et les nationaux, reste une mesure annulant le profit économique et libérant purement et simplement l'intérêt économique qui paie l'argent emprunté] d'une part et d'autres parts, considérons un travailleur hautement qualifié, mais mis au chômage, depuis bientôt deux ans, et toujours incapable de trouver un emploi. Admettons que le travailleur américain susmentionné, à moitié handicapé en raison de son dernier emploi, qu'il a eu le mauvais sort de perdre, essaie en vain de trouver un travail adapté à sa nouvelle condition physique tout en suivant des cours de formation au Collège. Admettons qu'après avoir épuisé ses allocations de chômage au bout d'un an, le travailleur susmentionné, qui se trouve dans des conditions de vie inhumaines, ne peut plus payer son loyer et subvenir à ses besoins. Admettons que la société à laquelle appartient le travailleur susmentionné et sa famille, doit simplement avoir établi l'indemnité de chômage à perpétuité, de sorte que ce travailleur ainsi que sa famille, soient simplement sauvés, à noter que la société a absolument besoin de ses citoyens pour son économie et son expansion économique future.

Il en résulte l'argumentaire suivant:

En premier lieu, il est de bon sens que la création immédiate d'un fonds d'allocation au chômage

perpétuel, qui doit reverser un minimum de ressources financières pour toute personne vivant en permanence dans la société et destinée à éliminer la pauvreté absolue dans la société, ici même aux États-Unis d'Amérique, est une mesure économique à prendre.

En second lieu, l'état global de l'économie est maintenue en équilibre et en expansion continue grâce au maintien en équilibre et en expansion continue de la production nationale des biens et services nécessaires et suffisants.

Troisièmement, l'association production nationale globale et demande nationale globale de biens et services économiques nécessaires, utiles et agréables à la société, relève purement et simplement du fait que les biens et services économiques nationaux produits doivent être consommés pour que de nouveaux puissent être produites, et au risque de les voir endommagées et gaspillées.Et seuls les citoyens dotés d'un réel pouvoir d'achat peuvent les demander, les acheter et les consommer.

En quatrième lieu, l'instauration de l'allocation de chômage à perpétuité est absolument essentielle à la préservation du pouvoir d'achat élémentaire du travailleur confronté à la production nationale globale de biens et de services économiques.

Cinquièmement, le principe des allocations de chômage perpétuelles est défini comme principe de la souveraineté du peuple, qui est roi dans une société parfaitement démocratique.

Sixièmement, le fait des allocations de chômage perpétuelles est compris comme une nécessité purement économique.

Septièmement, la pratique future de l'application aux États-Unis d'indemnités de chômage à perpétuité est l'un des vœux les plus chers de l'auteur de la «loi du zéro profit» pour l'avenir de l'humanité.

Considérons maintenant l'abolition progressive du travail qui dégrade l'être humain. Considérons le travail de la machine-outil. Admettons que l'être humain, naturellement doté du libre arbitre ou de l'humeur, ne peut en aucun cas être réduit à la machine-outil et à elle seule. Admettons que le travail d'une machine-outil confié à un être humain, le dégrade au rang de machine-outil et le détruit. Admettons que le travail d'un ouvrier contraint de charger ou de décharger un camion de plusieurs milliers d'emballages ou colis lourds, dans un intervalle de temps préfixé par l'entrepreneur et à l'aide de ses mains, est donné comme le travail de la machine-outil, par exemple. Admettons que le travail susmentionné d'un(e) ouvrier/ouvrière spécialisé(e) dans le chargement et le déchargement à mains nues de camions de transport de colis détruit nécessairement celui-ci/celle-ci qui, au mieux, se retrouve avec des douleurs incurables et permanentes au niveau de ses articulations dorsales et autres, le/la rendant pour toujours handicapé(e).Admettons que décider consciemment d'un tel état de fait consistant à établir comme une norme le travail de la machine-outil confié à un être humain aussi fort(e) soit-il(elle) est, est purement et simplement un acte criminel contre l'humanité.Il résulte de ce qui précède le raisonnement suivant:

En premier lieu, la Civilisation de la machine-outil, entendue par l'industrialisation et la mécanisation de la société, atteint son apogée avec la couver-

ture complète du travail détruisant l'être humain par le robot ou la machine-outil.

 Deuxièmement, l'abolition susmentionnée du travail destructif du travailleur dans la production des biens et services économiques est bel et bien ordonnée par les innovations technologiques, qui restent un atout considérable pour le genre humain.

CHAPTER 8: Conclusion

Maintenant, examinons de plus près le principe de l'abolition du travail dégradant l'être humain. Parce que l'objectif de la «loi du zéro profit» est identifié par le principe du maximum de protection individuelle et sociale, examinons à présent de plus près le principe susmentionné. Considérons le système capitaliste primitif, qui veut que le profit maximum soit réalisé sur le dos des travailleurs comme but et motif de l'investissement du capital. Admettons que la «loi du zéro profit», qui définit le «bien-être individuel et social maximum du travailleur» comme objectif du pouvoir politique au sein de la société, est exactement le contraire de l'action sociale de l'homme d'affaires, ou l'entrepreneur. Admettons que le système économique créé par la «loi du zéro profit» qui trouve naturel et approprié le libéralisme ou le capitalisme économique, conçoit l'action politique comme le régulateur attendu par les travailleurs employés ou au chômage de la société. Admettons que le système fiscal créé par la «loi du zéro profit», qui résume l'application complète de la loi susmentionnée, devienne enfin l'outil rêvé pour éradiquer à jamais la violence et la pauvreté organisée de la société, afin que la paix civile et le maximum de bien-être individuel et social sont réalisés.

Il en résulte le raisonnement qui suit:

En premier lieu, le système politique américain actuel dont l'auteur de la «loi du profit zéro» est fier,

en particulier depuis l'élection de Barack Obama à la présidence des États-Unis d'Amérique, se positionne par la providence celle qui entend mener efficacement «train de l'avenir de l'humanité entière» ".

Deuxièmement, si la sensibilité politique des autogestionnaires français pouvait se réveiller à la " loi du zéro profit "et prendre les rênes du pouvoir politique en France, le pays susmentionné pourrait substituer les États-Unis pour la" réalisation du paradis perdu " sur terre ou la «construction de l'édifice du bonheur absolu humain».

Troisièmement, par le biais de l'Organisation des Nations Unies, et même des pays occidentaux ou pays acquis aux principes de l'état de droit et de la démocratie, le Togo, pays natal de l'auteur de la «loi du zéro profit» pourrait saisir la troisième chance de voir progressivement restaurés «l'Afrique éternelle» et le «paradis sur terre».

POSTECRIPT: L'élimination complète
du paradoxe de la pauvreté
au sein de l'abondance

 Considérons la situation générale des sans-abris aux Etats unis d'Amérique. Établissons l'identité fonctionnelle de la représentation de la situation des sans-abris en tant que l'effort de solidarité nationale nécessaire pour supprimer le paradoxe de la pauvreté au sein de l'abondance. Supposons que l'effort de solidarité nationale américaine nécessaire pour éliminer totalement le paradoxe de la pauvreté dans l'abondance générée par le haut niveau d'industrialisation des États-Unis d'Amérique, équivaut à une taxe à appliquer à tout produit acheté sur le territoire national des États-Unis, appelée la taxe nationale de solidarité (TNS), qui doit absolument financer le Fonds des indemnités de chômage perpétuelles, l'assurance maladie gratuite obligatoire pour tous les citoyens américains et assimilés, et l'élimination progressive du travail du robot humain. Cela conduit au raisonnement suivant:
 Premièrement, la taxe nationale de solidarité (TNS) est une proposition de loi constitutionnelle de l'auteur du présent traité dans le domaine des arts et des sciences.
 Deuxièmement, ledit projet de loi constitutionnelle fera partie de la plate-forme électorale d'un parti politique américain qui le considère comme une force salvatrice pour la nation américaine et le monde.
 Troisièmement, une fois que la taxe de solida-

rité nationale votée par le peuple américain, est effective, sa pleine application garantit automatiquement l'émergence du "paradis terrestre" tant rêvé par chaque être humain pour tout être humain.

Ouvrages cités

En anglais

Friedman, Milton. *Capitalism and Freedom.* University of Chicago Press. November 2002. First published 1962.

Keynes, Maynard John *The General Theory of Employment, Interest and Money* Palgrave Macmillan February 1936

Marx, Karl. *Capital: A Contribution to the Critique of Political Economy.* Hamburg: Meissner, Von Otto 1867

Malthus, Thomas Robert, *An Essay on the Principles of Population* London, L. Johnson. 1798

Mill, John Stuart. *Principles of Political Economy.* John W. Parker 1848

Mill, John Stuart. *Essays on Economics and Society* University of Toronto Press; London: Routledge and Kegan Paul. April 1967

Ricardo, David *The Principles of Political Economy and Taxation* London, JohnMurray April 1817

Samuelson, Paul. *Foundations of Economic Analysis.* Harvard University Press. 1947

Say, Jean Baptiste. *Treaty of Political Economy.* (1803). Paris: Calmann-Levy Editor, 1972

Smith, Adam *an Inquiry into the Nature and Causes of the Wealth of Nations.* Strahan, William, Cadell, Thomas March 1776.

En français

Messavussu, Moe. *La Metamorphose* Les Editions Bleues – Amazon.com 2012

FIGURES

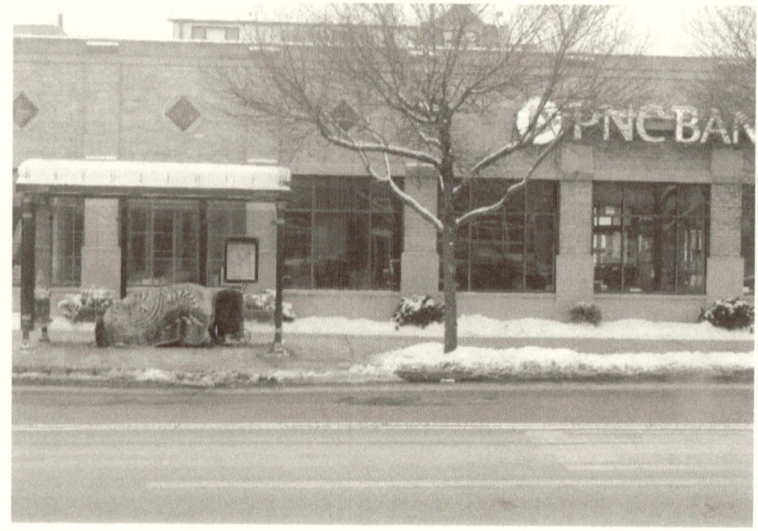

Figure 1. Un "sans-domicile" endormi sur le banc de l'arrêt de bus devant la banque PNC, photographié par Moe Messavussu, Décembre 2017.

Figure 2. Un sans-abri qui dort au bord d'une rue.
Photographe inconnu.

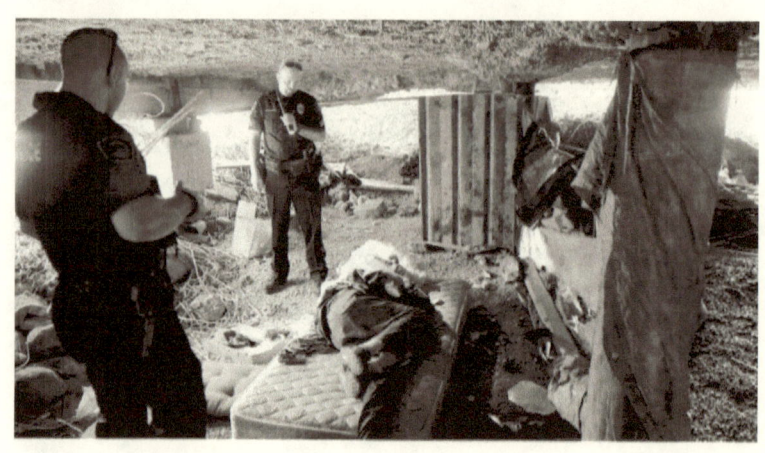

Figure 3. Un sans-abri endormi sous un pont.
Photographe inconnu.

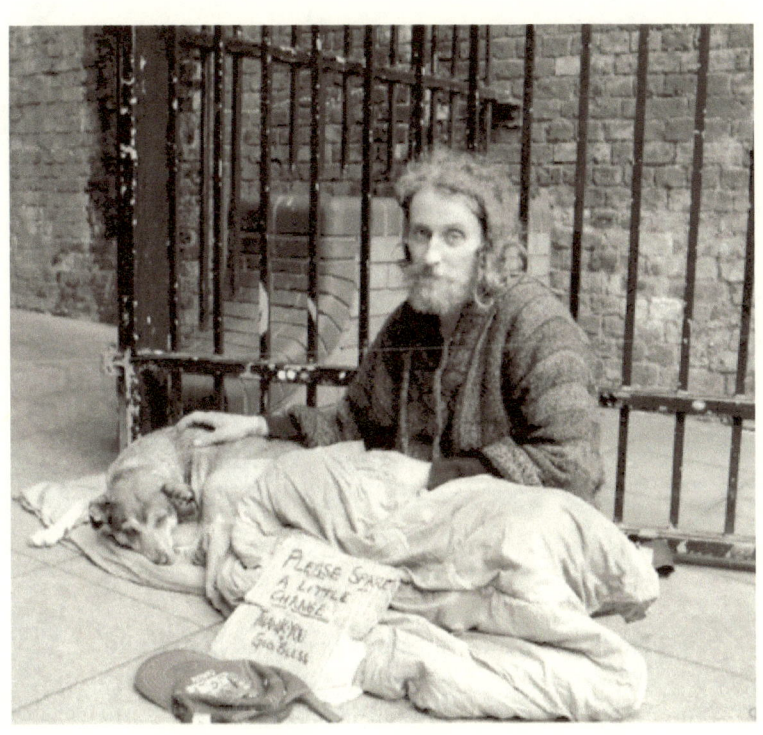

Figure 4. Un sans-abri mendiant de l'aide dans la traversée piétonne de la rue.
Photographe inconnu.

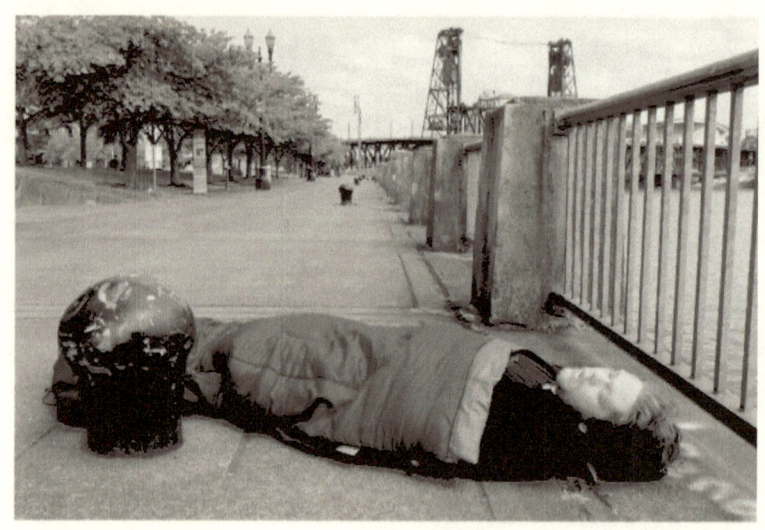

Figure 5. Un jeune sans-abri qui dort au bord d'une allée piétonne.
Photographe inconnu.

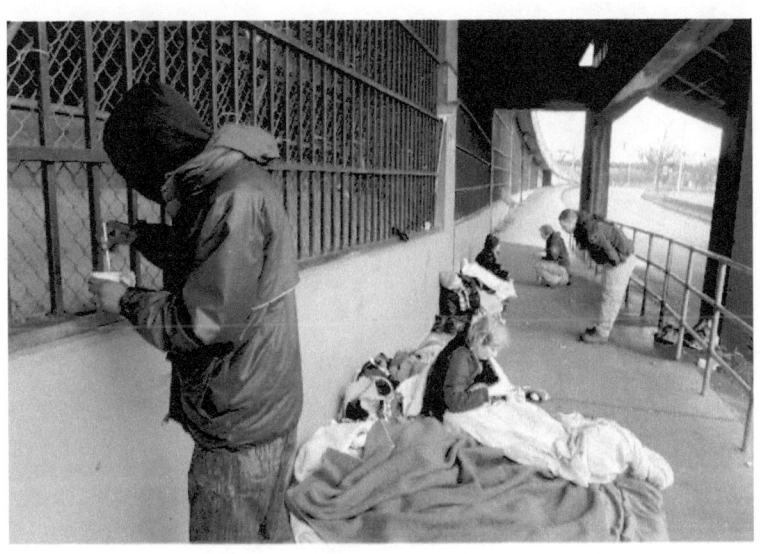

Figure 6. Sans-abris occupant un côté d'une passerelle piétonne sous un pont. Photographe inconnu.

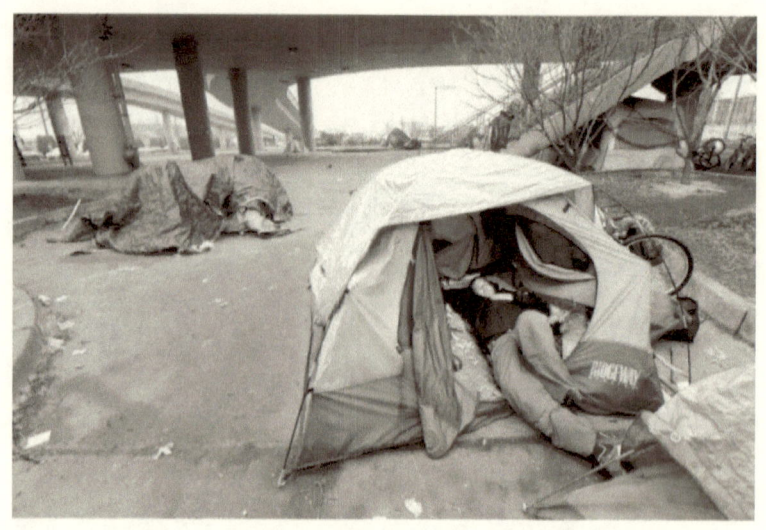

Figure 7.Sans-abris occupant un espace vacant
sous un pont.
Photographe inconnu.

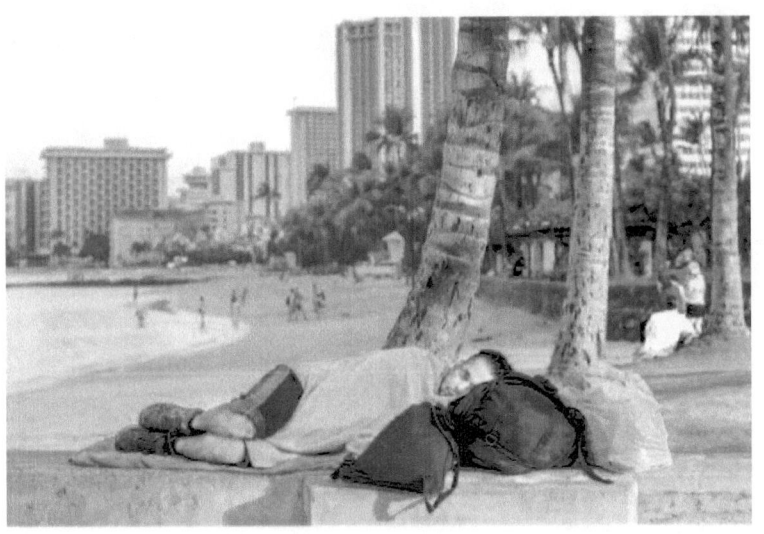

Figure 8. Un jeune sans-abri dormant
sous des cocotiers au bord d'une plage.
Photographe inconnu.

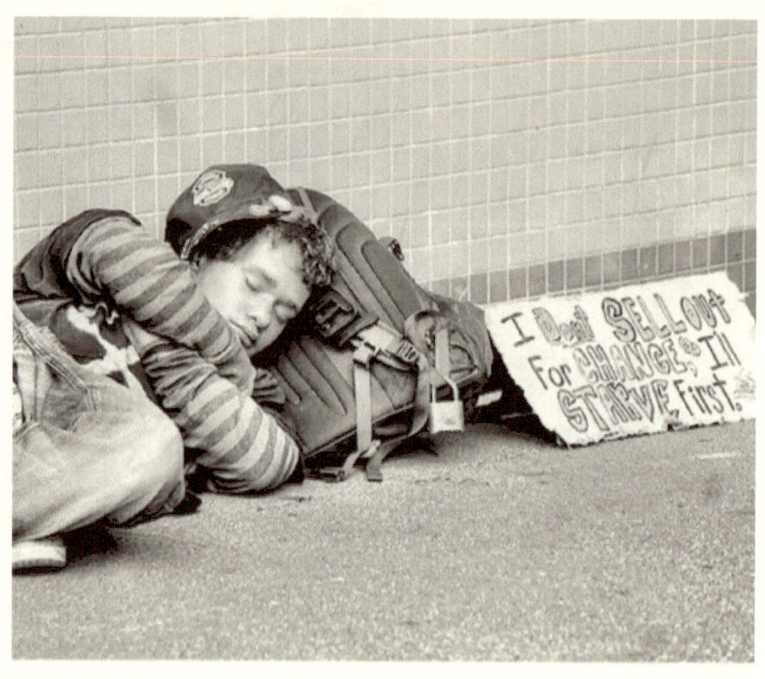

Figure 9. Un jeune sans-abri qui dort
au bord d'une allée piétonne.
Photographe inconnu.

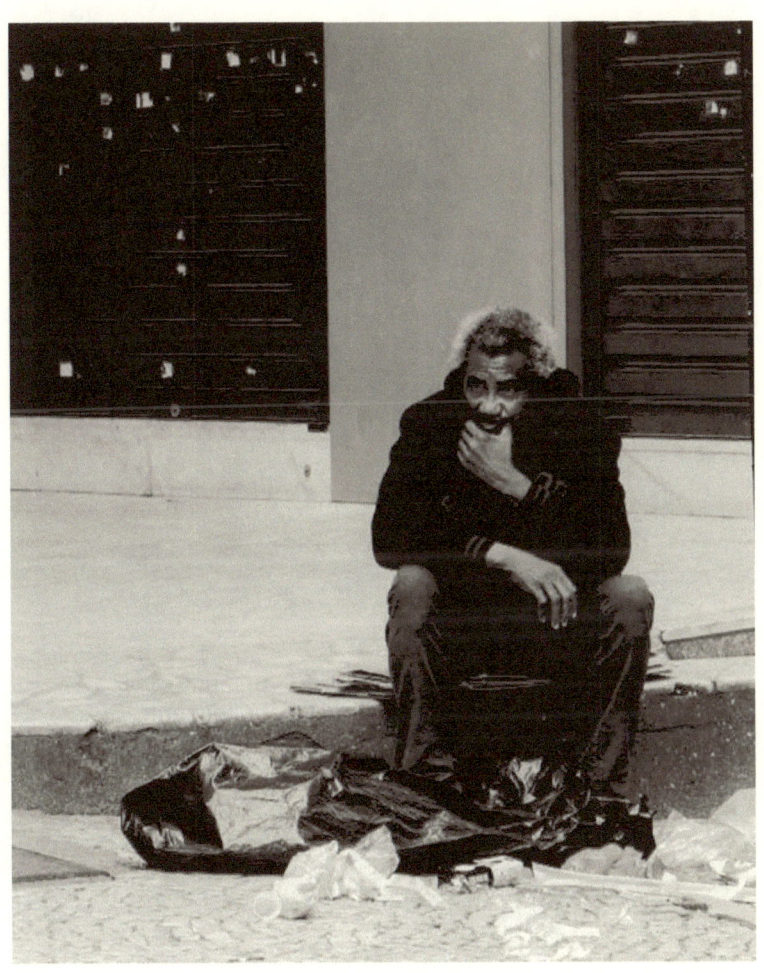

Figure 10. Un sans-abri assis au bord d'une allée piétonne. Photographe inconnu.

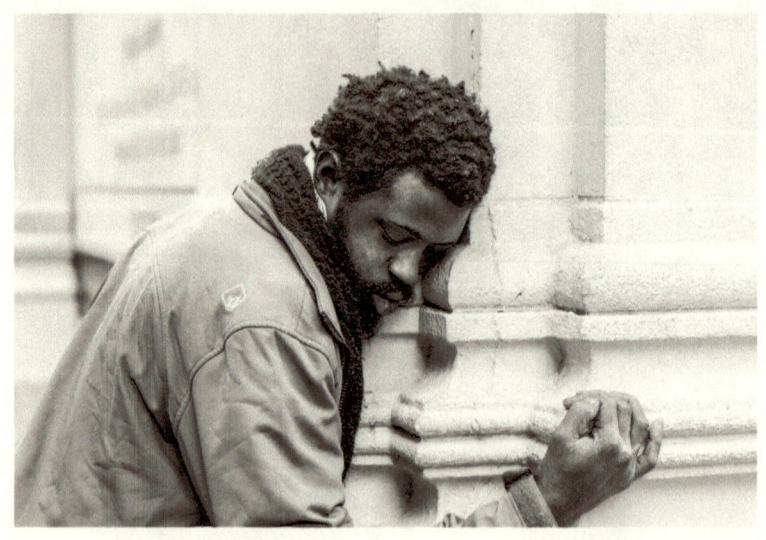

Figure 11. Un sans-abri qui dort dans une allée piétonne. Photographe inconnu.

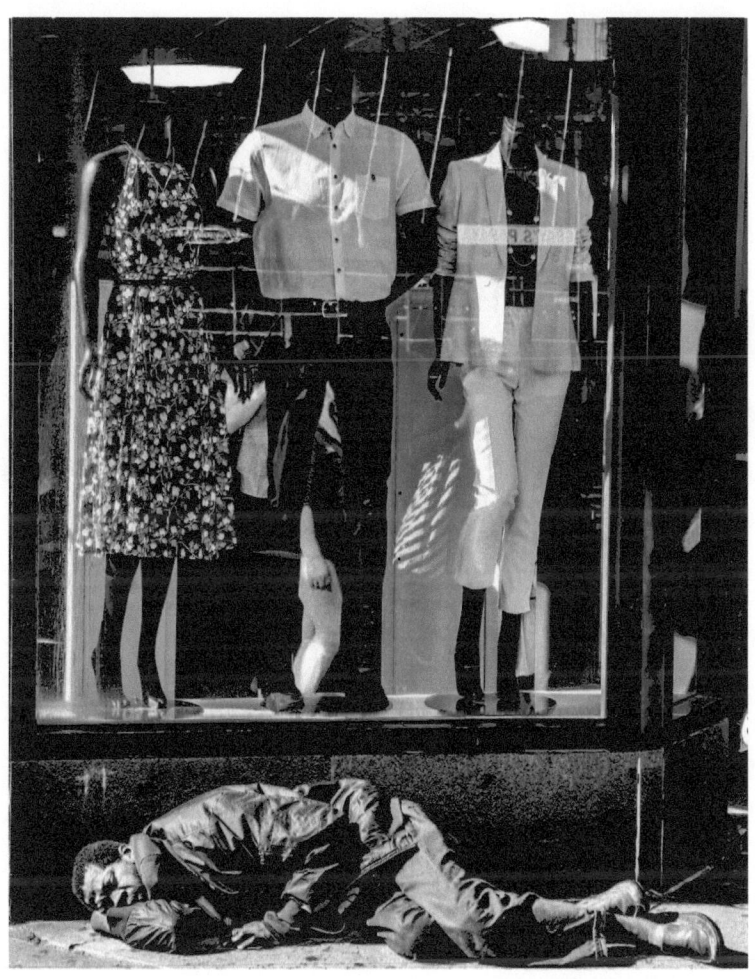
Figure 12. Un sans-abri qui dort au bord d'une allée piétonne. Photographe inconnu.

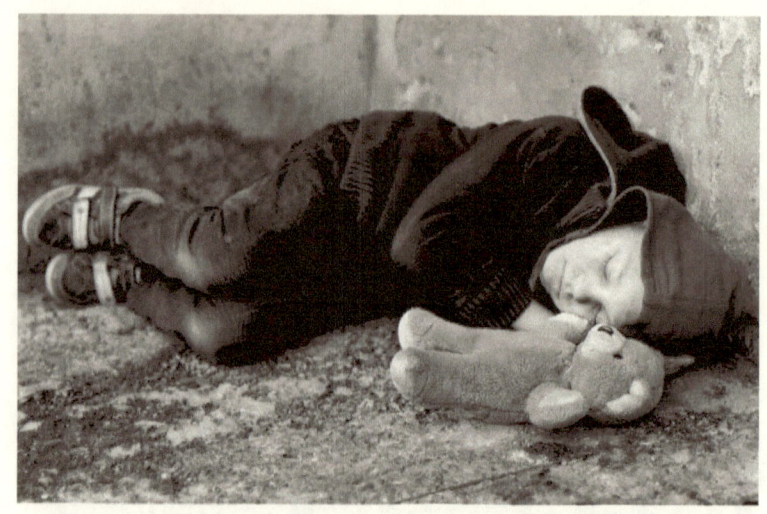

Figure 13. Famille de sans-abris
au bord d'une allée piétonne.
Photographe inconnu.

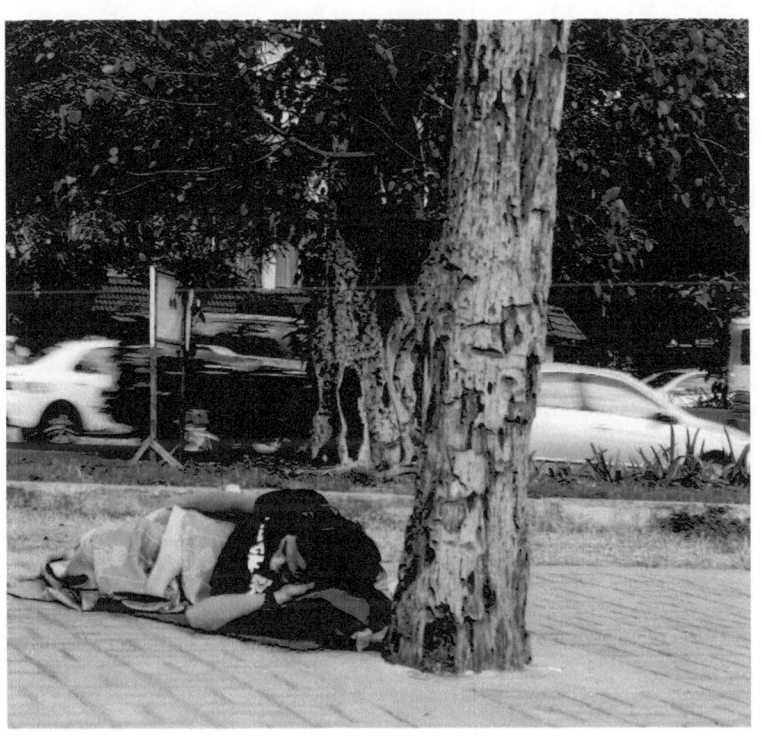

Figure14. Un jeune sans-abri dormant au bord d'une allée piétonne.
Photographe inconnu.

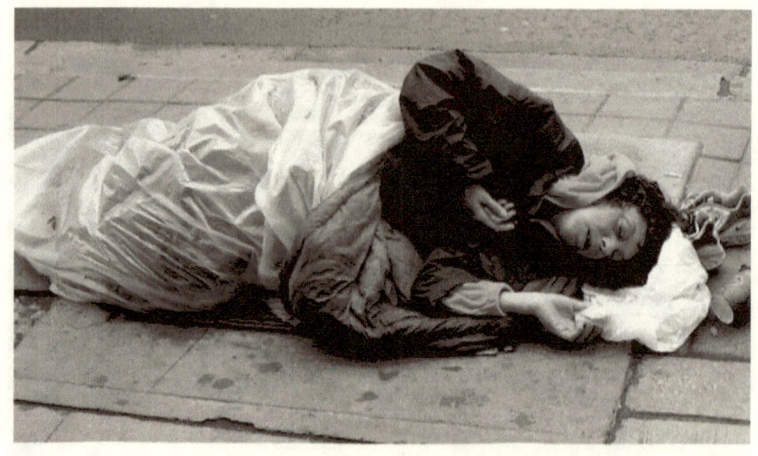

Figure15. Un sans-abri dormant au bord d'une allée piétonne. Photographe inconnu.

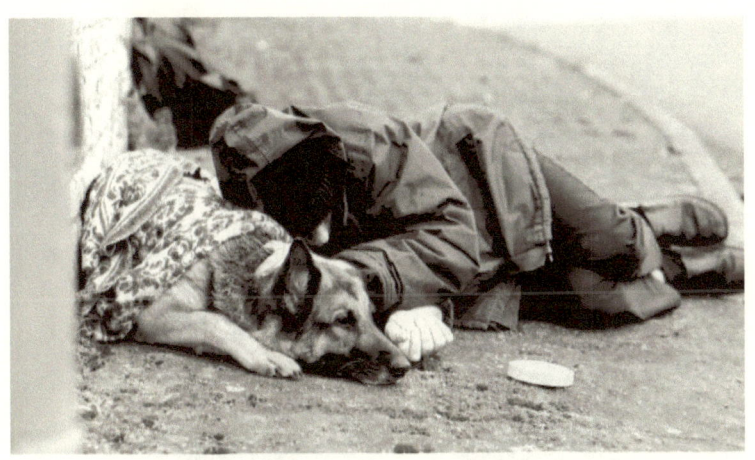

Figure 16. Un sans-abri avec son chien dormant au bord d'une allée piétonne. Photographe inconnu.

Figure 17. Un jeune sans-abri qui dort
au bord d'une allée piétonne.
Photographe inconnu.

Fgure 18. Un sans-abri avec son chien dormant au
bord d'une allée piétonne.
Photographe inconnu.

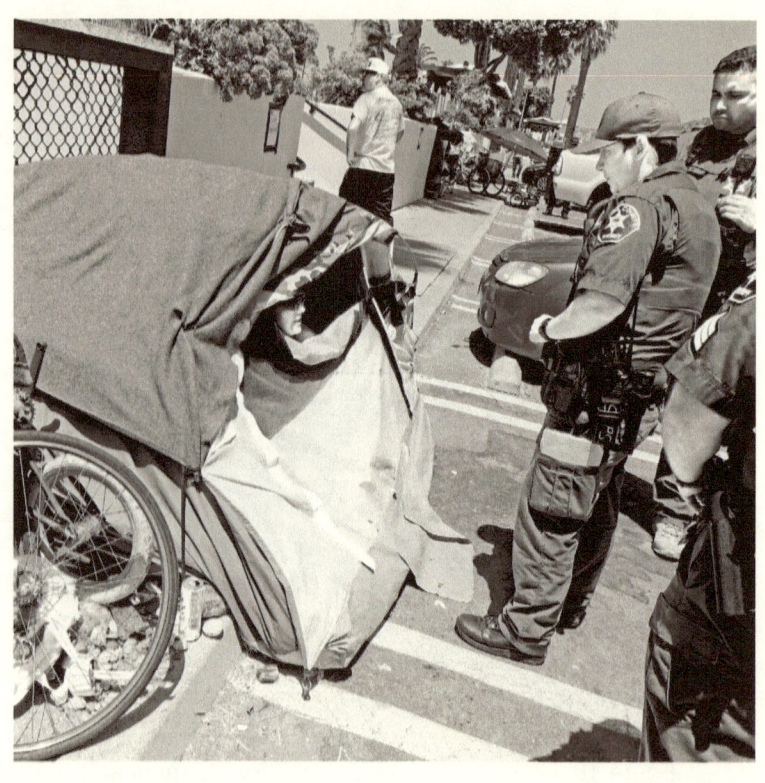

Figure 19. Femme sans-abri occupant
le bord d'une allée piétonne.
Photographe inconnu.

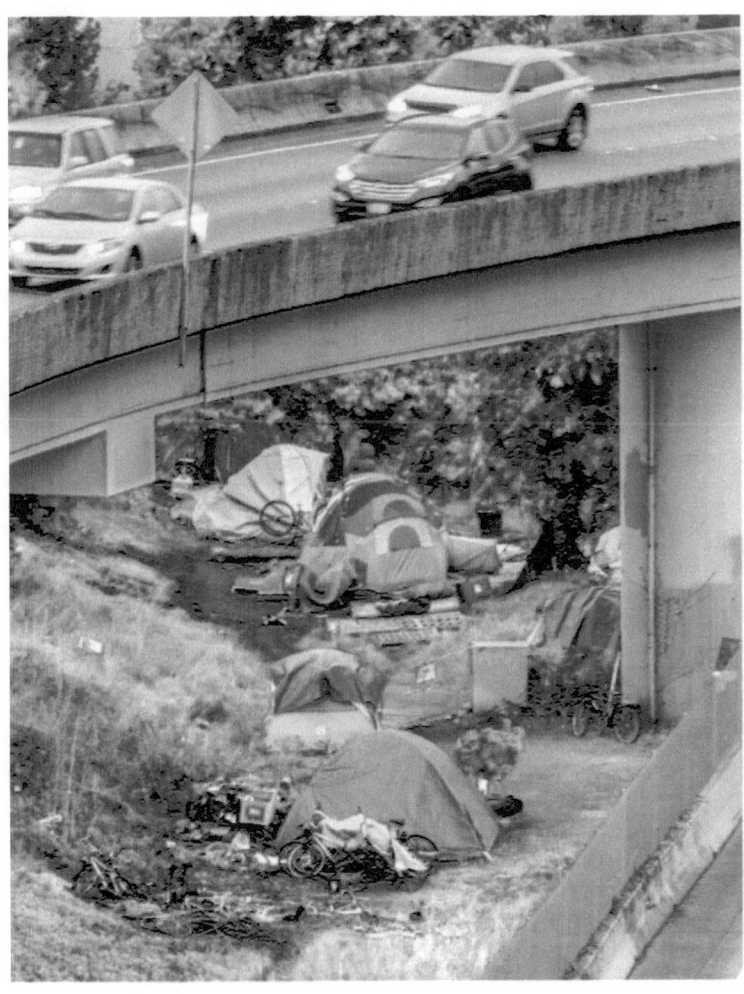

Figure 20. Personnes sans-abris occupant un espace sous un pont. Photographe inconnu.

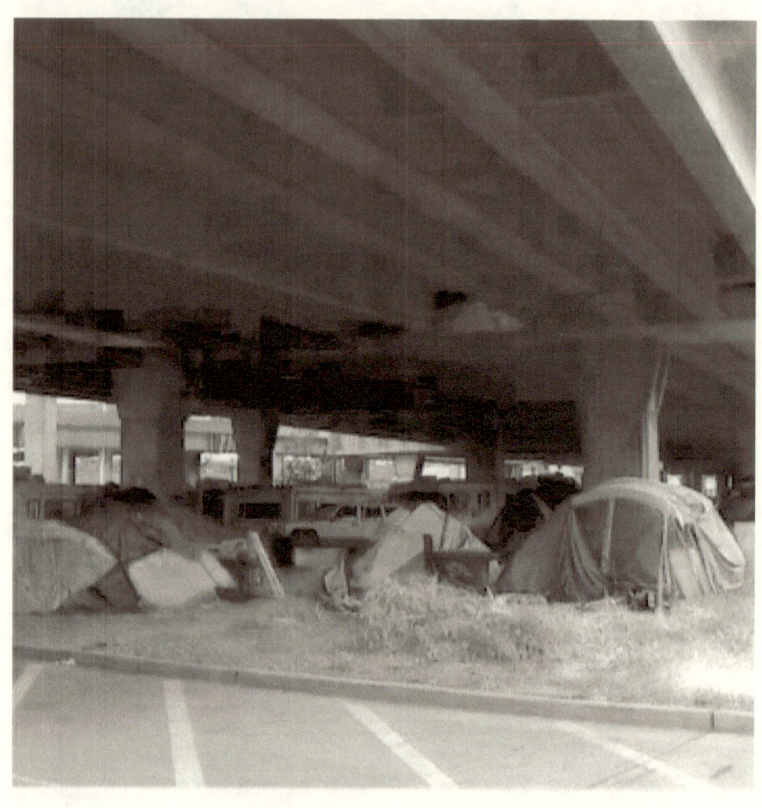

Figure 21. Personne sans-abris occupant
un espace sous un pont.
Photographe inconnu.

Figure 22. Personne sans-abris occupant un espace
à côté d'une autoroute.
Photographe inconnu.

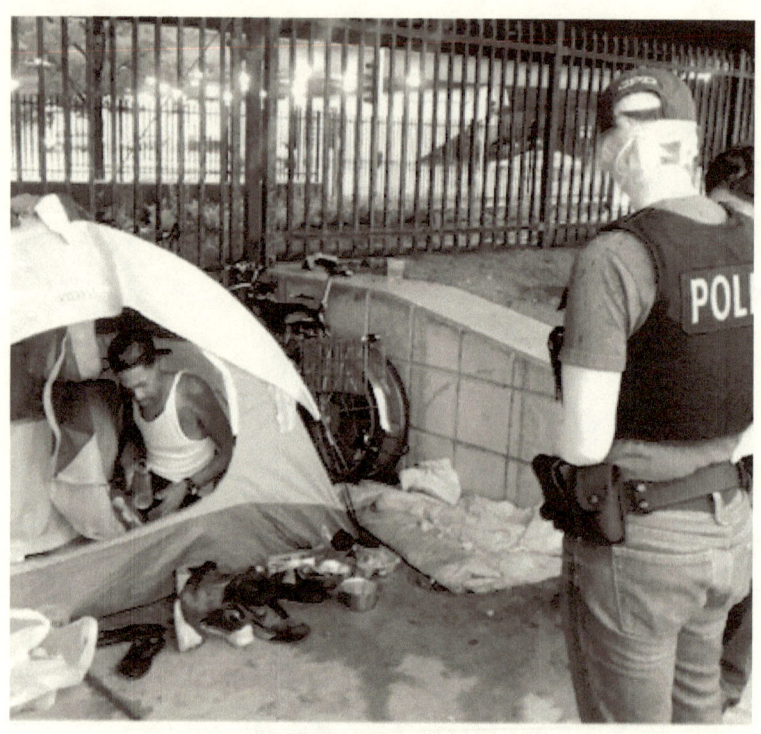

Figure 23. Maison d'un sans-abri.
Photographe inconnu.

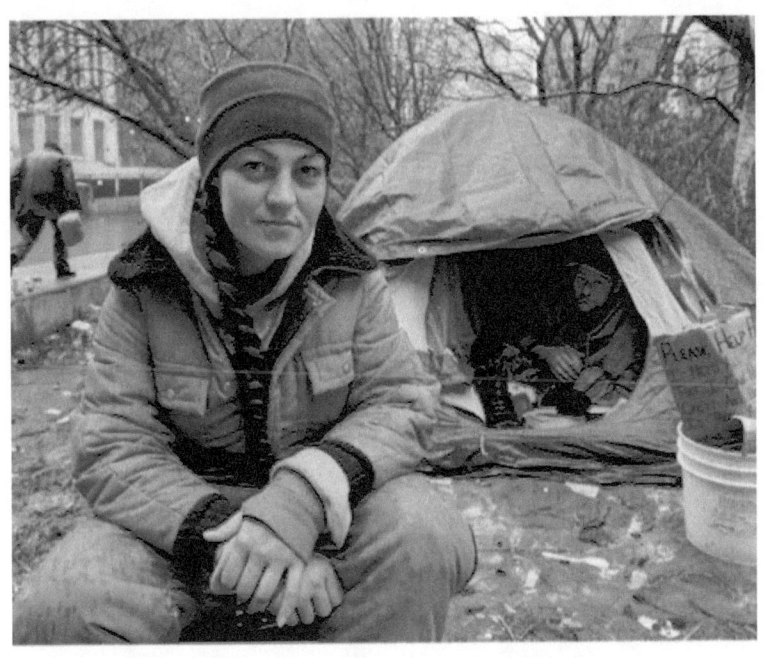

Figure 24. Maison d'un couple de sans-abris.
Photographe inconnu.

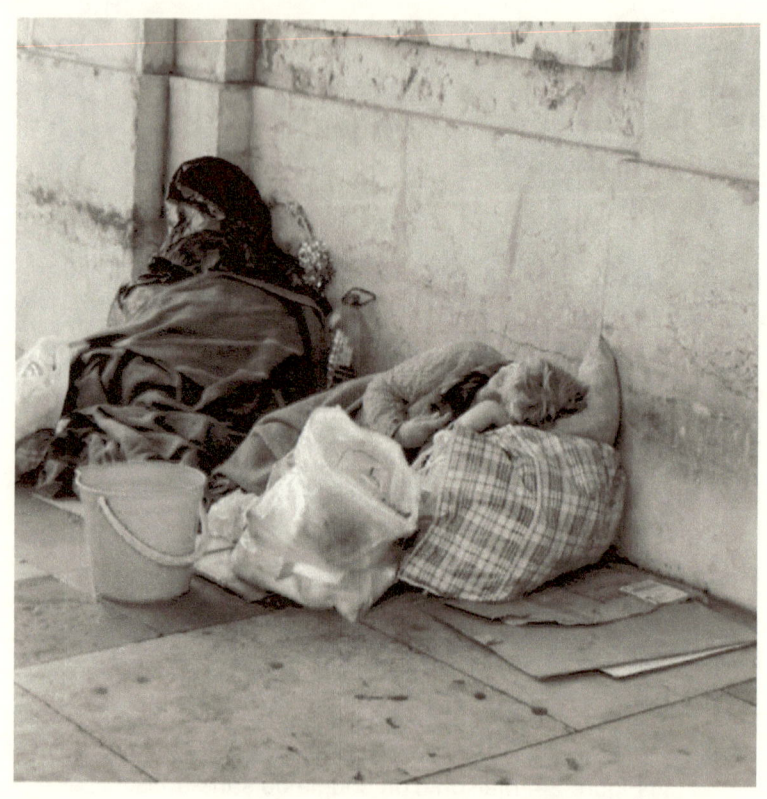

Figure 25. Une femme sans-abri.
Photographe inconnu.

Figure 26. Une femme sans-abri debout sur le bord d'une allée piétonne. Photographe inconnu.

Figure 27. Une femme sans-abri, dormant au bord d'une allée piétonne. Photographe inconnu.

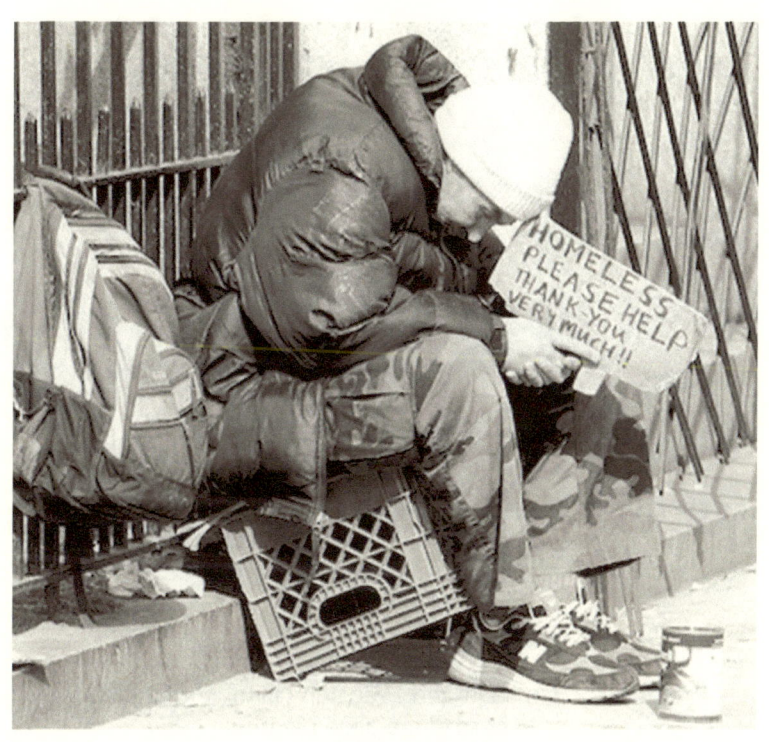

Figure 28. Un sans-abri assis au bord
d'une allée piétonne.
Photographe inconnu.

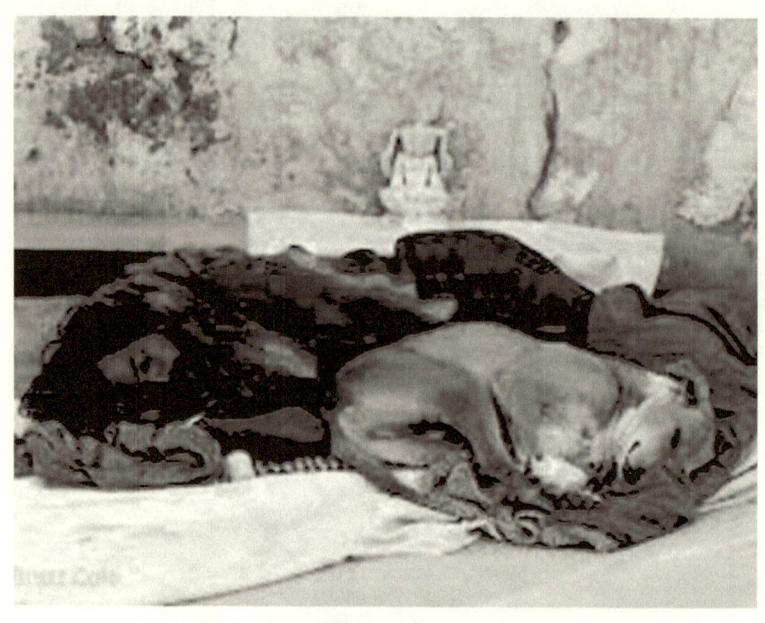

Figure 29. Un sans-abri avec son chien, dormant au bord d'une allée piétonne.
Photographe inconnu.

Figure 30. Personnes sans-abri dormant sur les bords d'une allée piétonne. Photographe inconnu.

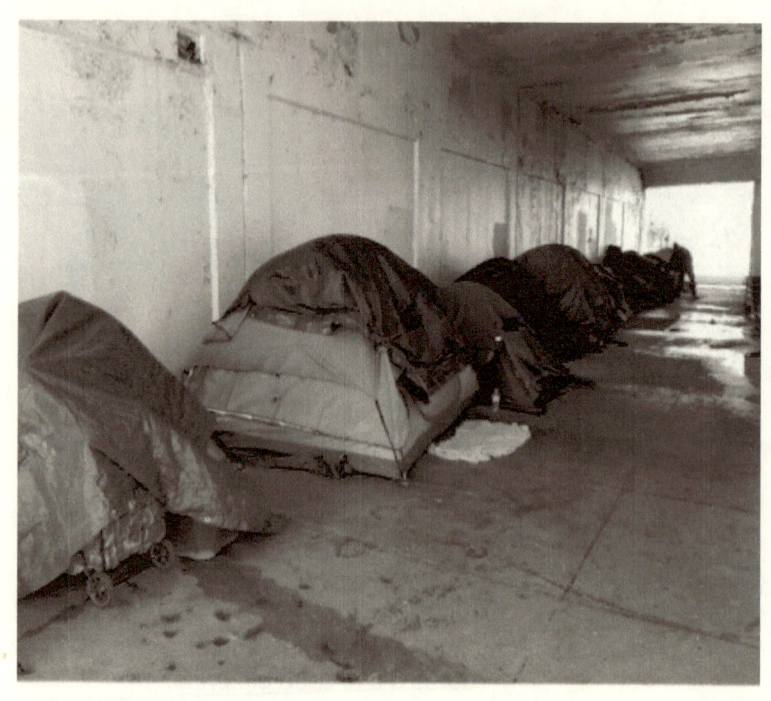

Figure 31. Maisons de sans-abris sous un pont.
Photographe inconnu.

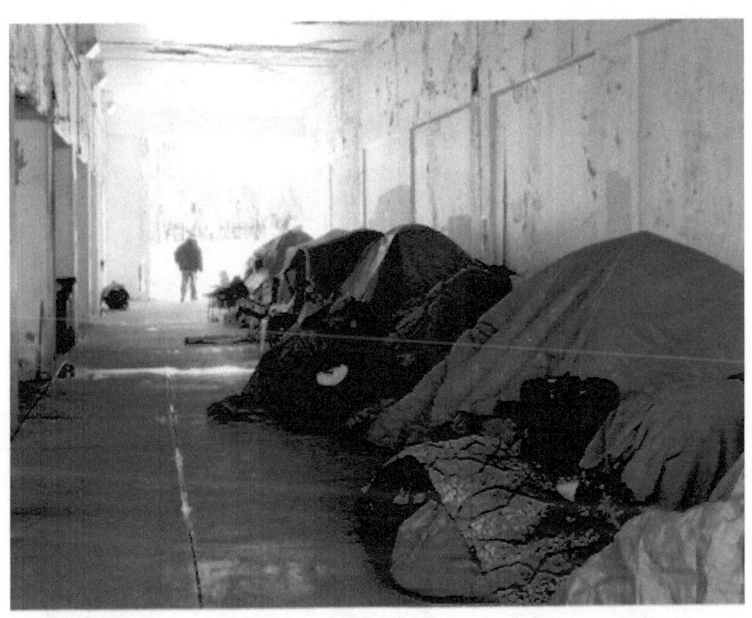

Figure 32. Maisons de sans-abris sous un pont.
Photographe inconnu.

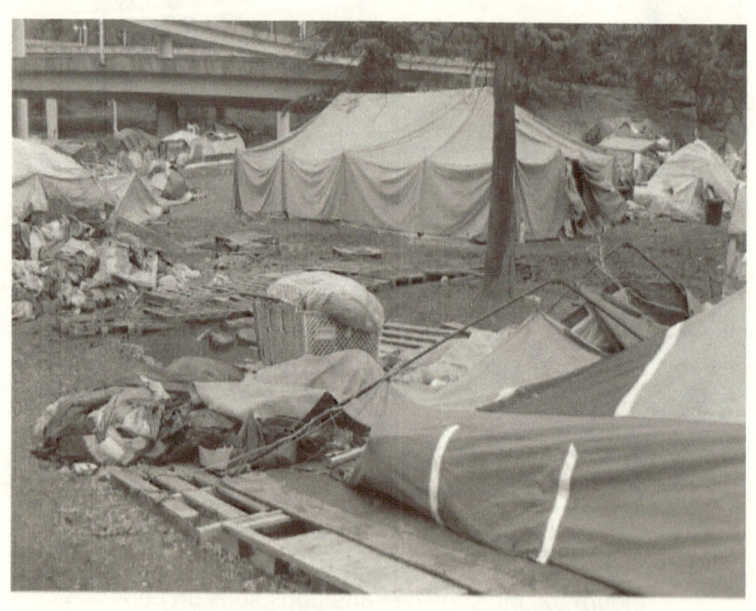

Figure 33. Maisons de sans-abris situées
à côté d'un pont. Photographe inconnu.

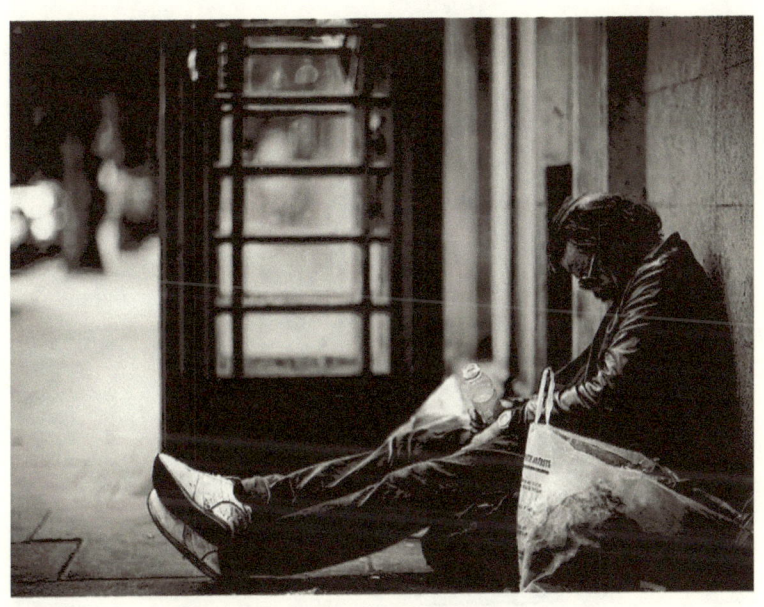
Figure 34. Un sans-abri assis au bord
d'une allée piétonne. Photographe inconnu.

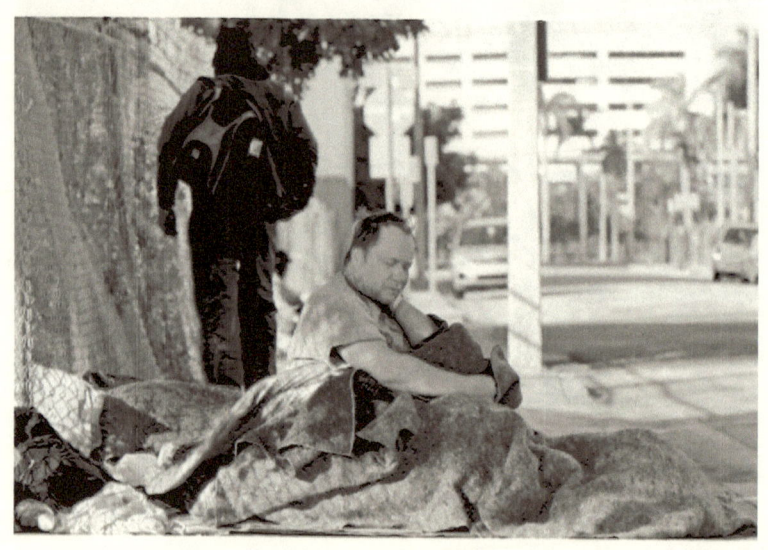

Figure 35. Un sans-abri assi au bord d'une allée piétonne. Photographe inconnu.

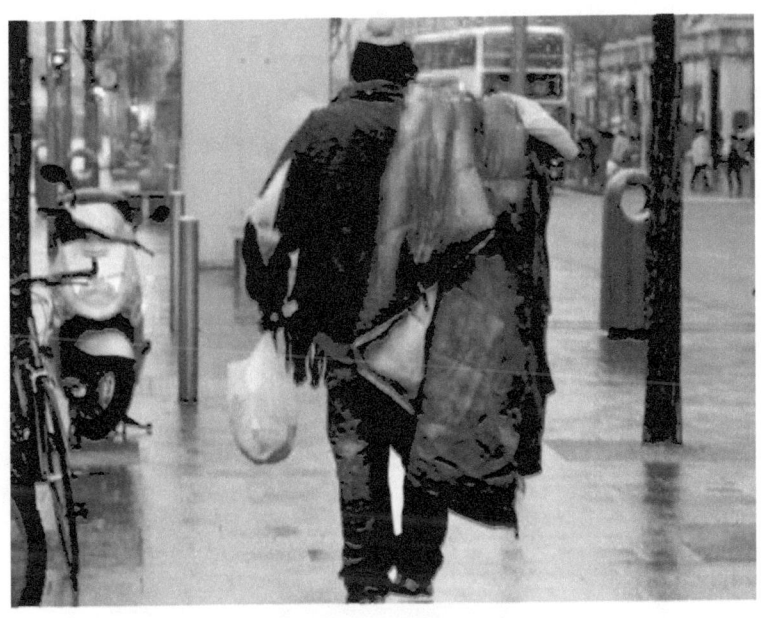

Figure 36. Un jeune sans-domicile enjambant le bord
le bord d'une allée piétonne.
Photographe inconnu.

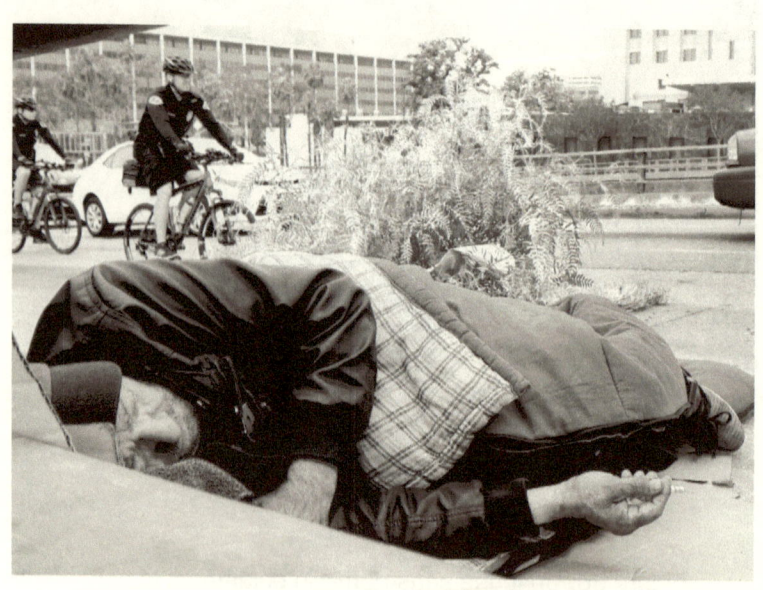

Figure 37. Un sans-abri dormant au bord d'une allée piétonne. Photographe inconnu.

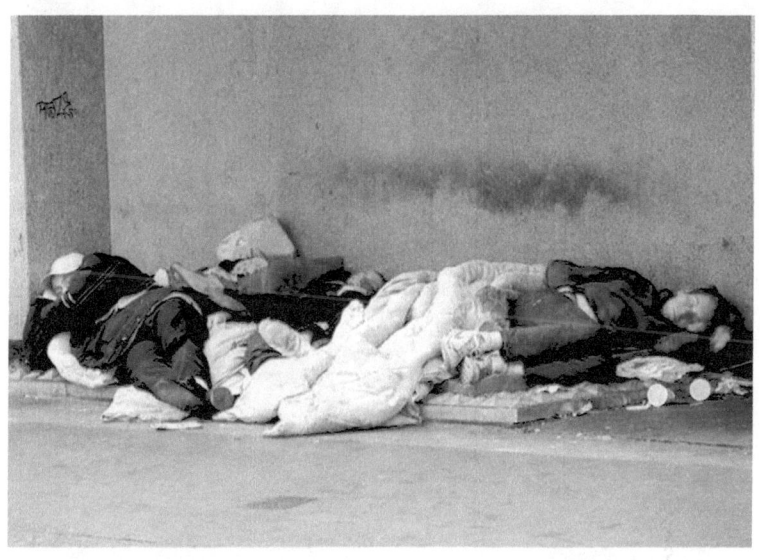

Figure 38. Un couple de sans-abris dormant sur le
bord d'une allée piétonne.
Photographe inconnu.

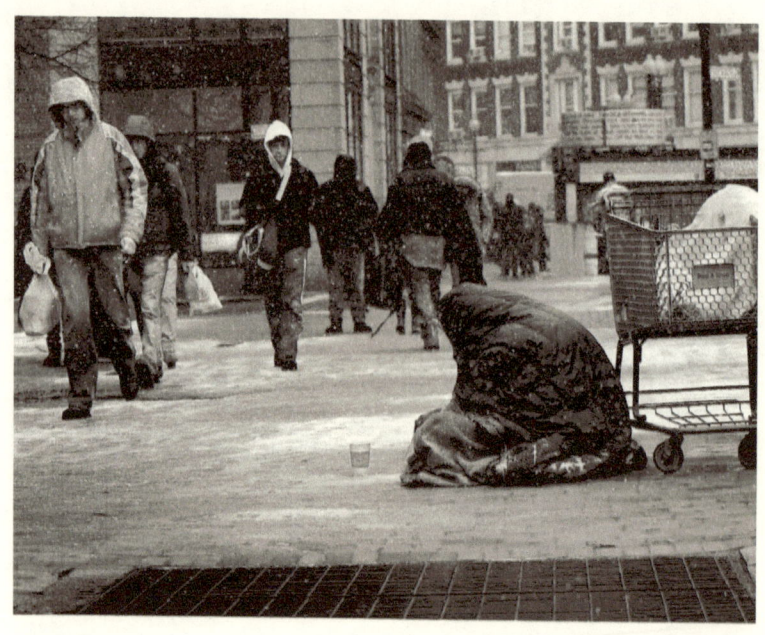

Figure 39. Un jeune sans-abri assis au bord d'une allée piétonne. Photographe inconnu.

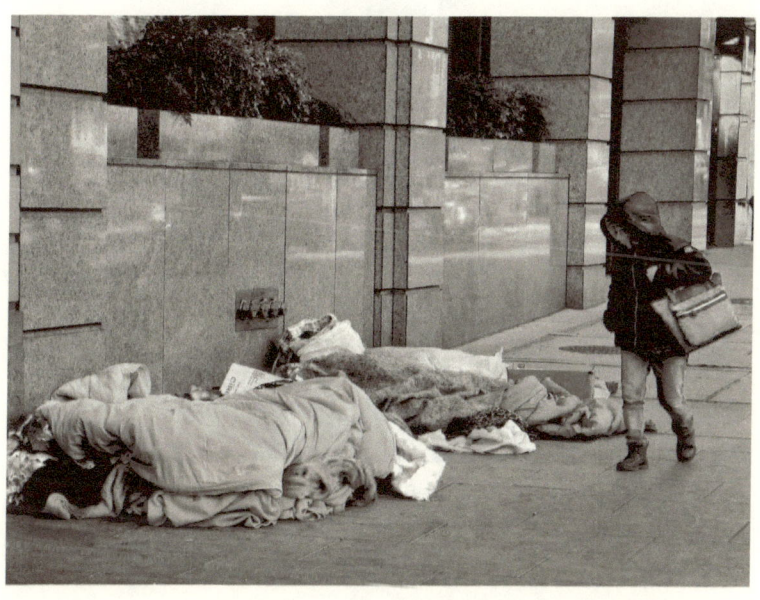

Figure 40. Un couple de sans-abris dormant sur les bords du trottoir. Photographe inconnu.

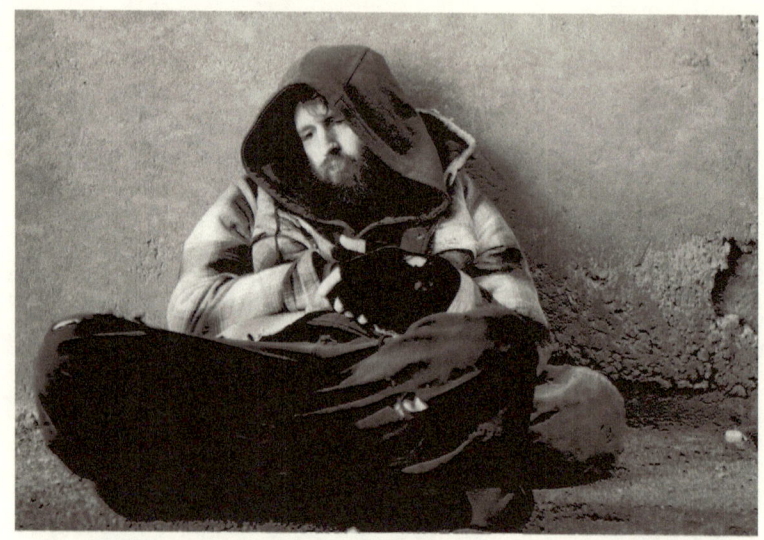
Figure 41. Un homme sans-abri se reposant sur les bords du trottoir. Photographe inconnu.

Figure 42. Le désespoir des pauvres.
Prise par Moe Messavussu.
November 2017.

Achevé d'imprimr en août 2019 par
LES EDITIONS BLEUES
mmessavussu@gmail.com
moemessavussu@hotmail.com
Enregistrement du droit d'auteur: 3ème trimestre 2019
Numéro de l'éditeur: 2-913-771
IMPRIMÉ AUX ÉTATS-UNIS D'AMÉRIQUE

www.ingramcontent.com/pod-product-compliance
Lightning Source LLC
Chambersburg PA
CBHW022123170526
45157CB00004B/1723